매력뿜뿜 동물 일러스트

멸종 위기 동물편

매력뿜뿜 동물 일러스트
멸종 위기 동물편

1판 1쇄 | 2019년 11월 29일

지은이 | 이요안나
펴낸이 | 장재열
펴낸곳 | 단한권의책
출판등록 | 제25100-2017-000072호(2012년 9월 14일)
주소 | 서울시 은평구 서오릉로 20길 10-6
전화 | 010-2543-5342 **팩스** | 070-4850-8021
이메일 | jjy5342@naver.com **블로그** | http://blog.naver.com/only1book

ISBN 978-89-98697-71-6 13650
값 | 11,200원

매력뿜뿜
동물 일러스트

멸종 위기 동물편

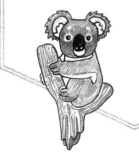

이요안나 글·그림

차례

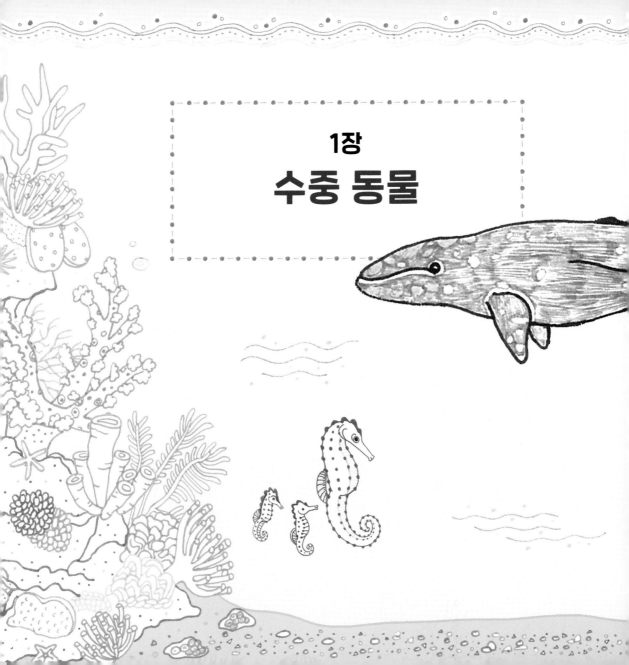

1장
수중 동물

크게 굴곡진
물결을 그립니다.

아래쪽에 맞물리는
물결을 그립니다.

바깥쪽에 한 번 더 선을 그려
패각의 두께를 표현합니다.

패각 밖으로 늘어지는
외투막을 표현합니다.

위아래 두꺼운 껍질을
처음에 그린 물결무늬와
연결해 굴곡지게 그립니다.
가운데는 불룩하게, 양옆은
얇아지게 그립니다.

외투막에 색을 칠하지 않고
남겨둘 부분을 표시합니다.

위아래 두꺼운 껍질을 처음에 그린 물결무늬와
연결해 그립니다. 가운데는 불룩하게, 양옆은
얇아지게 그립니다. 외투막과 안쪽의 살을 신비로운
파란색으로 칠해주면 대왕조개 완성!

커다란 등딱지를
그립니다.

머리와 눈을
그립니다. 등딱지에
선을 한 줄 더합니다.

지느러미 모양의
앞발과 뒷발을
그립니다.

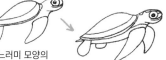

배딱지와 꼬리를 그리고
뒤쪽의 앞, 뒷발을
그립니다.

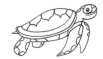

등딱지 무늬는 중심 부분을
먼저 그린 후 퍼져나가게
그리면 더욱 쉽습니다.
발에도 무늬를 그립니다.

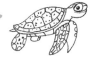

등딱지 무늬와 발의
무늬를 채워 넣습니다.
등딱지에 검은색 점과
무늬를 더합니다.

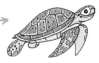

흰 선을 얇게 남기며
색을 채우면 바다거북
완성!

촉수를 그리고
가운데에 구반과
입을 그립니다.

구반의 주름과
입을 표현합니다.

체벽을 그립니다.

체벽에 무늬를
그립니다.

촉수 끝에 색을 더합니다.

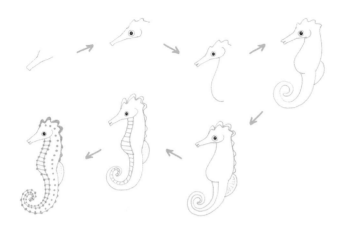

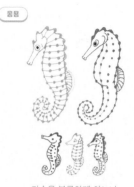

해마

응용

가슴을 볼록하게 하느냐
배를 볼록하게 하느냐에 따라
해마의 모양이 달라집니다.
크기가 작은 해마도 그려보세요.

❶ 주둥이를 그립니다. ❷ 눈을 그리고 머리 형태를 잡습니다. ❸ 볼록한 배를 그립니다.
❹ 안쪽으로 말린 꼬리를 그리고 등지느러미 형태를 잡습니다. ❺ 돌기를 강조하고
등지느러미를 그립니다. ❻ 배와 꼬리지느러미의 안쪽을 표현합니다. ❼ 돌기를 그립니다.

나폴레옹피쉬

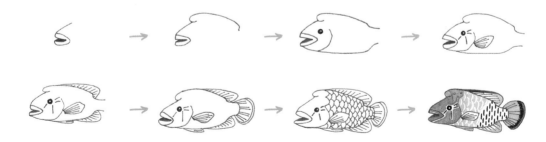

❶ 도톰한 입술을 그립니다. ❷ 툭 튀어나온 이마를 그립니다. ❸ 동그란 눈을 그리고 몸의 형태를 잡습니다. ❹ 가슴지느러미를 그립니다.
❺ 등지느러미와 배지느러미를 그립니다. ❻ 꼬리지느러미를 그립니다. ❼ 비늘을 그리면 완성도가 올라갑니다. ❽ 푸른색을 칠하면
나폴레옹피쉬 완성!

등딱지를 그립니다.

머리와 눈을 그립니다.
입 부분은 뾰족하게
표현합니다.

배딱지와 꼬리를 그리고
반대편 발을 그립니다.

지느러미 모양의
앞발과 뒷발을 그립니다.

등딱지와 배딱지의
무늬를 그립니다.

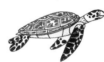

머리와 발의 피부를 표현하고,
등딱지 무늬를 그리면
완성!

지글지글한 선을
그립니다.

선을 아래쪽
중심으로 모이도록
그립니다.

긴 선에 잔 선을
추가합니다.

모든 긴 선에
잔 선을 추가합니다.

잔 선에 또 한 번
잔 선을
추가합니다.

잔 선을 추가할수록
보다 화려한
산호가 됩니다.

입 모양과 눈을
그립니다.

머리 선을
그립니다.

등과 꼬리로 이어지는 선을 그린 뒤,
꼬리지느러미를 그립니다.

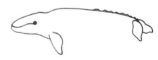

머리 아랫부분을 그리고
가슴지느러미를 그립니다.

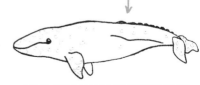

몸통의 아랫부분을 곡선으로 표현하여 꼬리와
연결합니다. 몸에 붙은 패류도 표현합니다.

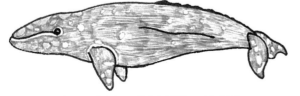

패류를 오렌지색으로 칠하거나 흰색으로 남겨둔 뒤,
몸 전체를 회색으로 칠하면 귀신고래 완성!

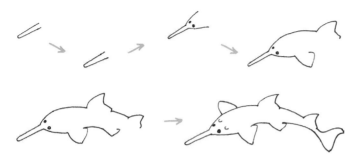

타원형 도넛을
그립니다.

먼저 그린 모양을
기준으로 다른 도넛
모양을 추가합니다.

아래쪽 중심에서
뻗어 나오는
선을 그립니다.

앞, 뒤쪽 순서를
생각하며 그립니다.
짧은 선으로 주름을
그립니다.

질감을 추가하면 완성!

❶ 길쭉한 주둥이를 그립니다. ❷ 주둥이 양쪽으로 이빨을 그립니다. ❸ 납작한 머리를
그립니다. ❹ 등을 이어 첫 번째 등지느러미를 그린 뒤 한쪽 가슴지느러미를 그립니다.
❺ 두 번째 등지느러미를 그린 뒤 배지느러미도 그립니다. ❻ 꼬리지느러미를 그리고
반대쪽 가슴지느러미를 그리면 완성!

가상의 동그라미
안에 작고 찌그러진
동그라미를
그립니다.

안에 점, 선을 추가하여
질감을 표현하면 완성!

동그라미 밖으로 테두리를
그려 형태를 잡습니다.

각각의 동그라미
안에 작은
동그라미를
그립니다.

바큇살을
추가하듯 선을
넣습니다.

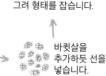

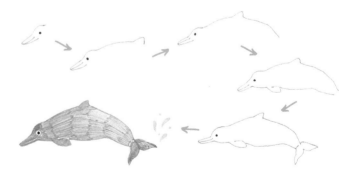

❶ 주둥이와 툭 튀어나온 이마, 눈을 그립니다. ❷ 머리에서부터 등지느러미로
이어지는 선을 그립니다. ❸ 등지느러미에서 꼬리지느러미로 이어지는 선을 그립니다.
❹ 가슴지느러미를 그립니다. 꼬리지느러미로 이어지는 선을 그립니다.
❺ 꼬리지느러미를 그립니다. ❻ 핑크색으로 온 몸을 칠해주면 신비로운 아마존의
핑크돌고래 보토 완성!

2장
극지방 동물

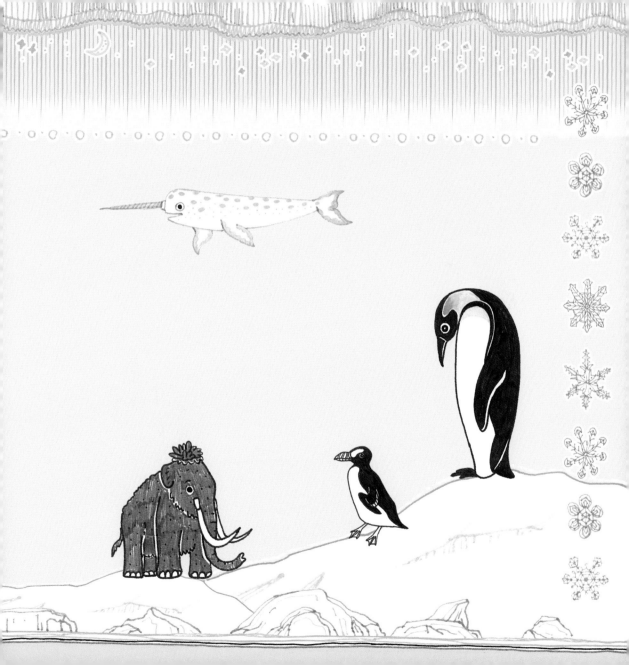

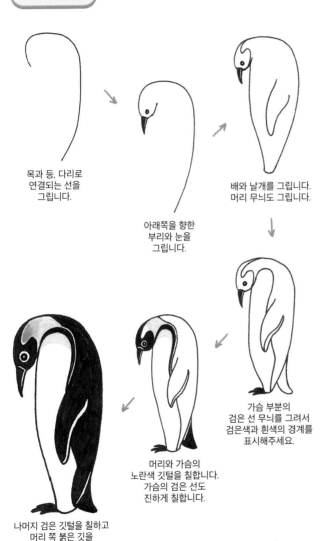

목과 등, 다리로
연결되는 선을
그립니다.

아래쪽을 향한
부리와 눈을
그립니다.

배와 날개를 그립니다.
머리 무늬도 그립니다.

가슴 부분의
검은 선 무늬를 그려서
검은색과 흰색의 경계를
표시해주세요.

머리와 가슴의
노란색 깃털을 칠합니다.
가슴의 검은 선도
진하게 칠합니다.

나머지 검은 깃털을 칠하고
머리 쪽 붉은 깃을
칠해주면 완성!

작은 부리를
그립니다.

작은 두 눈을
부리 양쪽으로
그립니다.

눈 주위 흰색 털을
표시합니다.

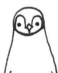

머리를 그리고
작은 두 날개를
그립니다.

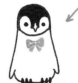

몸통을 이어줍니다.
발가락을 그리면
아기황제펭귄 완성!

응용

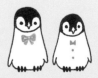

키를 다르게 하거나
리본이나 단추 등을 더해주면
더욱 귀여워요.

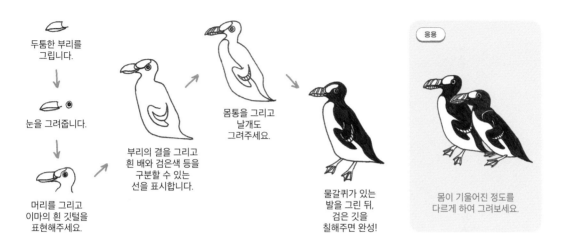

두툼한 부리를
그립니다.

눈을 그려줍니다.

머리를 그리고
이마의 흰 깃털을
표현해주세요.

부리의 결을 그리고
흰 배와 검은색 등을
구분할 수 있는
선을 표시합니다.

몸통을 그리고
날개도
그려주세요.

물갈퀴가 있는
발을 그린 뒤,
검은 깃을
칠해주면 완성!

응용

몸이 기울어진 정도를
다르게 하여 그려보세요.

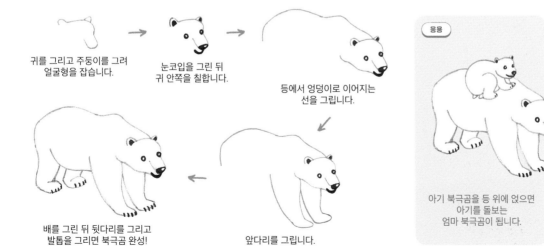

귀를 그리고 주둥이를 그려
얼굴형을 잡습니다.

눈코입을 그린 뒤
귀 안쪽을 칠합니다.

등에서 엉덩이로 이어지는
선을 그립니다.

앞다리를 그립니다.

배를 그린 뒤 뒷다리를 그리고
발톱을 그리면 북극곰 완성!

응용

아기 북극곰을 등 위에 업으면
아기를 돌보는
엄마 북극곰이 됩니다.

15

길고 단단한 이빨을 그려주세요.

↓

뒷머리와 등, 꼬리지느러미를 그립니다.

눈과 입, 가슴지느러미를 그립니다.

배를 그려 몸통을 이어주고
건너편 가슴지느러미를 그립니다.

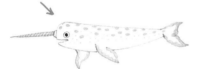

이빨의 색을 칠하고 점박 무늬를 더하면
유니콘의 모델이 된 일각고래 완성!

응용

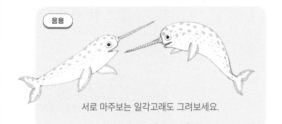

서로 마주보는 일각고래도 그려보세요.

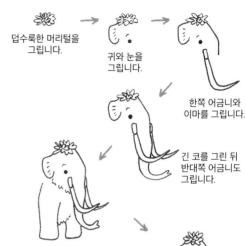

덥수룩한 머리털을
그립니다.

귀와 눈을
그립니다.

한쪽 어금니와
이마를 그립니다.

긴 코를 그린 뒤
반대쪽 어금니도
그립니다.

튼튼한 앞발을 그려준 뒤,
귀와 어금니 사이의 털을 그려
머리 형태가 잘 드러나도록 합니다.

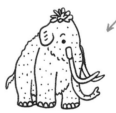

북슬북슬한 털로 뒤덮인
등을 그린 후
뒷다리를 그립니다.

발톱과 꼬리를 그린 뒤,
작은 점들로 털을 표현합니다.

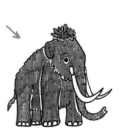

어금니와 발톱을 제외하고
털로 뒤덮인 부분을
갈색으로 칠하면 털매머드 완성!

 바다코끼리 -

주둥이를
그립니다.

긴 이빨을
그립니다.

상체를 그립니다.

앞지느러미발을 그립니다.

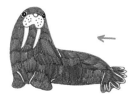
몸통을 갈색으로 칠하면
바다코끼리 완성!

뒷지느러미발을
그립니다.

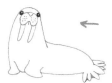
등과 배를 그립니다.

 눈 결정 - - - - - - - - - - - - -

수직선을
그립니다.

수직선을 가로지르는
엑스 자를 그립니다.

중심에 육각형을 그립니다.
육각형을 기본 형태로 하여
반복하며 결정을 그립니다.

다양한 모양의 눈 결정을
그려보세요.

 북극여우 -

작은 귀를
그립니다.

털과 주둥이를
그립니다.

보송보송한 털을
표현하며 머리
선을 그립니다.

코를 그리고
눈 위치를
잡습니다.

눈을 그립니다.
눈동자는 흰색을 남겨
반짝이게 해주세요.
가슴털을 표현합니다.

앞다리를 그립니다.
등에서 엉덩이로 이어지는
선도 그립니다.

풍성한 꼬리털을
그리고 발톱을 그리면
북극여우 완성!

얼음 테두리 - - - - - - - - - - - -

여러 가지 도형의 눈송이와 얼음으로
극지방 분위기를 살린 테두리를 표현해보세요.

눈송이와 얼음을 다양하게 조합해 응용해보세요.

17

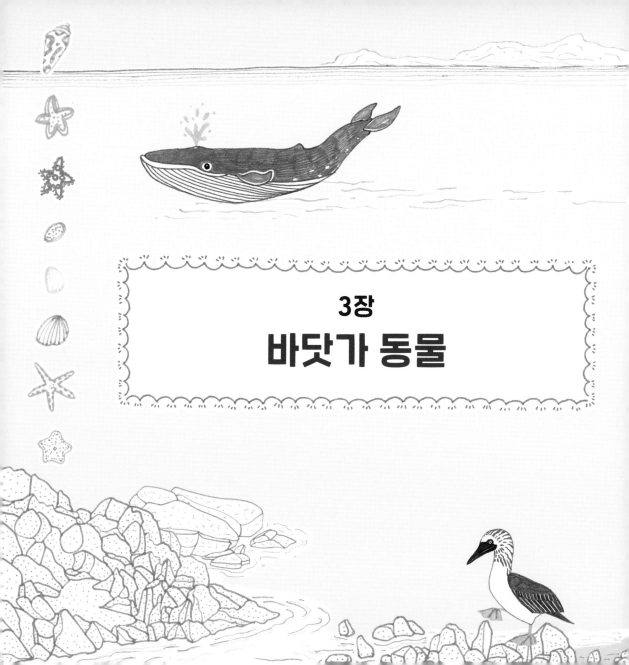

3장
바닷가 동물

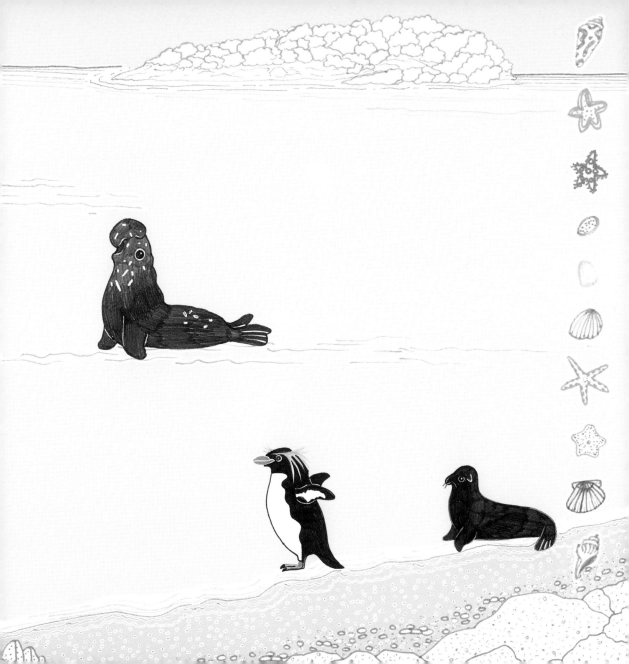

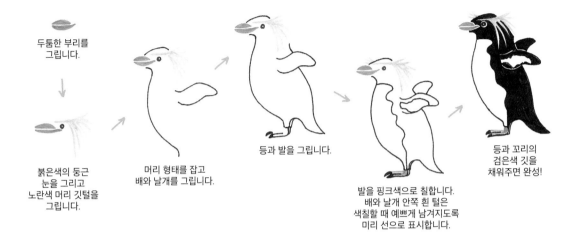

두툼한 부리를
그립니다.

붉은색의 둥근
눈을 그리고
노란색 머리 깃털을
그립니다.

머리 형태를 잡고
배와 날개를 그립니다.

등과 발을 그립니다.

발을 핑크색으로 칠합니다.
배와 날개 안쪽 흰 털은
색칠할 때 예쁘게 남겨지도록
미리 선으로 표시합니다.

등과 꼬리의
검은색 깃을
채워주면 완성!

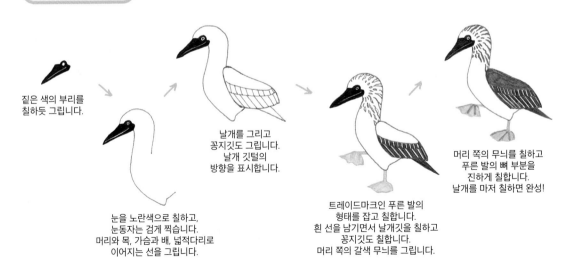

짙은 색의 부리를
칠하듯 그립니다.

눈을 노란색으로 칠하고,
눈동자는 검게 찍습니다.
머리와 목, 가슴과 배, 넓적다리로
이어지는 선을 그립니다.

날개를 그리고
꽁지깃도 그립니다.
날개 깃털의
방향을 표시합니다.

트레이드마크인 푸른 발의
형태를 잡고 칠합니다.
흰 선을 남기면서 날개깃을 칠하고
꽁지깃도 칠합니다.
머리 쪽의 갈색 무늬를 그립니다.

머리 쪽의 무늬를 칠하고
푸른 발의 뼈 부분을
진하게 칠합니다.
날개를 마저 칠하면 완성!

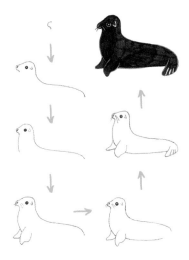

① 둥글게 튀어나온 주둥이를 그립니다.
② 머리를 지나 목, 등으로 이어지는 선을
 그립니다. 눈과 코도 그립니다.
③ 가슴 부분은 곡선으로 그립니다.
④ 앞발을 그리고, 수염도 그립니다.
⑤ 배를 그립니다.
⑥ 지느러미발을 그리면 포즈가 잡힙니다.
⑦ 검정색으로 몸 전체를 칠하면 바다사자 완성!

응용

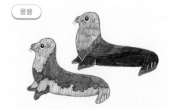

톤을 달리하여 색을 칠하면
캘리포니아 바다사자가 됩니다.

코끼리물범

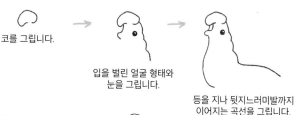

코를 그립니다.

입을 벌린 얼굴 형태와
눈을 그립니다.

등을 지나 뒷지느러미발까지
이어지는 곡선을 그립니다.
가슴도 곡선으로 그립니다.

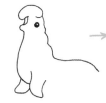

앞지느러미발을 그립니다.

배를 이어주고
뒷지느러미발을 그립니다.

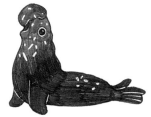

갈색이나 검은색, 짙은 회색으로
몸을 칠합니다. 수컷은 우두머리
싸움 때문에 가슴에 흉터가
많습니다. 흉터를 표현하면 수컷
코끼리물범이 돼요!

바닷가 테두리

파도, 물방울 등 바다를 떠올리게 하는
도형을 사용하여 생동감 있는
테두리를 그려보세요.

고래상어

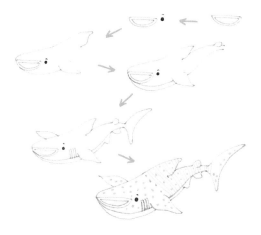

❶ 큰 입을 그립니다. ❷ 눈을 그립니다. ❸ 머리와 등지느러미, 가슴지느러미를 그립니다. ❹ 등지느러미와 가슴지느러미 뒤쪽 몸통을 마저 그립니다. ❺ 꼬리지느러미와 아가미를 그리고 건너편 가슴지느러미를 그립니다. ❻ 흰 점 무늬를 더하면 거대하지만 온순한 고래상어 완성!

여행비둘기

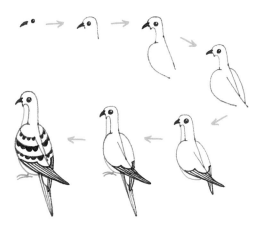

❶ 부리와 눈을 그립니다. ❷ 동그란 머리를 그립니다. ❸ 등과 날개의 형태를 그려나갑니다. ❹ 반대쪽 날개를 그립니다. ❺ 목과 배, 포개진 날개깃을 그립니다. ❻ 발과 꽁지깃을 그립니다. ❼ 날개의 무늬를 그리면 여행비둘기 완성!

불가사리 1

같은 모양의 불가사리도 안을 채우는 무늬에 따라 각기 다른 불가사리가 됩니다.

불가사리 2

다양한 모양과 색깔을 지닌 불가사리를 자유롭게 그려보세요.

 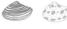

조개

조개의 기본 형태를 그린 뒤 그 안을
자유롭게 채워보세요. 예쁘고 다양한
조개를 그릴 수 있어요.

소라

소라의 기본 형태를 그린 뒤 그 안을
자유롭게 채워보세요. 예쁘고 다양한
소라를 그릴 수 있어요.

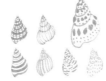

조개, 소라, 성게

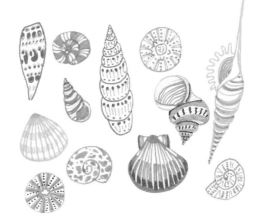

다양한 조개와 소라, 성게를 그려보세요.

흰긴수염고래

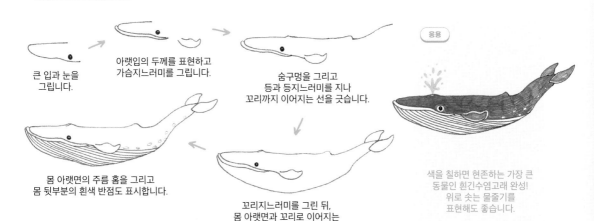

큰 입과 눈을
그립니다.

아랫입의 두께를 표현하고
가슴지느러미를 그립니다.

숨구멍을 그리고
등과 등지느러미를 지나
꼬리까지 이어지는 선을 긋습니다.

응용

몸 아랫면의 주름 홈을 그리고
몸 뒷부분의 흰색 반점도 표시합니다.

꼬리지느러미를 그린 뒤,
몸 아랫면과 꼬리로 이어지는
선을 그립니다.

색을 칠하면 현존하는 가장 큰
동물인 흰긴수염고래 완성!
위로 솟는 물줄기를
표현해도 좋습니다.

4장
한반도 주변 동물

크고 둥근 귀를 그립니다.
주둥이와 코도 그립니다.

눈과 입을 그려
표정을 잡습니다.

목과 가슴털을 그리고
반달 모양의 흰 털도 그립니다.

두 팔을 그립니다.

두 발을 그려
포즈를 잡습니다.

색을 칠할 때
경계가 뭉개지지 않도록
남길 부분을 표시합니다.

흰 선을 남기면서 검은 털을 칠하면
가슴의 초승달이 트레이드마크인
반달가슴곰 완성!

머리를 그립니다.
한쪽 귀도 그립니다.

눈코입을 그리고
뒤쪽의 귀도 그립니다.

목을 그리고 목털을
표현합니다.

앞다리와 배를
그립니다.

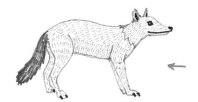

털을 표현해주면
일본늑대 완성!

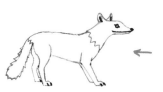

꼬리를 그리고
반대쪽 다리를 그린 뒤
발톱을 그립니다.

등과 뒷다리를
그립니다.

이마와 코,
벌린 입을 연결해
그립니다.

귀 끝과 귀 뒤쪽의
검정무늬를 그립니다.
얼굴에서 흰 털이 차지하는
경계를 표시합니다.

목과 등을 잇는 선을 그리고
등에서 뒷다리로 이어지는
선을 그립니다.
앞다리의 위치를 잡습니다.

등 선의 흐름을 생각하며
트레이드마크인
검은 줄무늬를 그립니다.

코와 눈을 그리고
입은 굵은 선으로
표현합니다.

귀의 형태를 잡고
턱과 볼 털을
그립니다.

엉덩이와 꼬리를 그려
전체 형태를 완성합니다.
얼굴과 앞다리의
진한 털을 색칠합니다.

동물 발자국

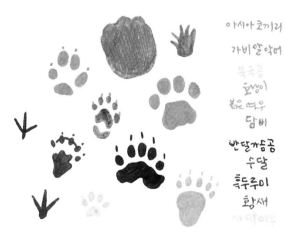

아시아코끼리
가비알악어
북극곰
호랑이
붉은여우
담비
반달가슴곰
수달
족두리
황새
시다여우

다양한 동물 발자국을 그려보세요.

응용

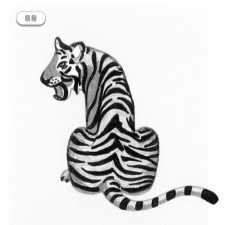

등과 꼬리 윗부분, 머리 윗부분을 노란 펜으로 칠해
입체감을 살리면 더욱 멋진 호랑이가 됩니다.
검은 줄무늬 위로 노란색, 주황색 펜이 지나가면
얼룩이 질 수 있으니 줄무늬 사이로
색을 칠하세요.

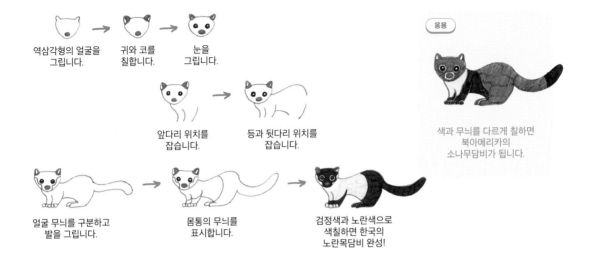

역삼각형의 얼굴을
그립니다.

귀와 코를
칠합니다.

눈을
그립니다.

앞다리 위치를
잡습니다.

등과 뒷다리 위치를
잡습니다.

응용

색과 무늬를 다르게 칠하면
북아메리카의
소나무담비가 됩니다.

얼굴 무늬를 구분하고
발을 그립니다.

몸통의 무늬를
표시합니다.

검정색과 노란색으로
색칠하면 한국의
노란목담비 완성!

하늘다람쥐

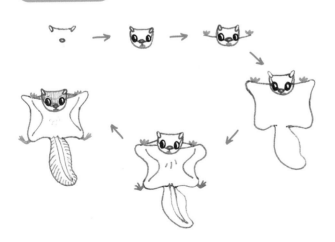

❶ 양 귀를 그리고 그 사이를 이어줍니다. 코도
 그려주세요.
❷ 커다란 눈과 입, 얼굴을 그립니다.
❸ 눈과 코를 지나는 선을 그려 털색을 구분합니다.
 양옆으로 작은 발바닥을 그립니다.
❹ 낙하산처럼 사용하는 비막을 그린 뒤에 꼬리를
 그립니다.
❺ 뒷발을 그립니다. 비막 안쪽으로 몸이 살짝
 드러나도록 표시합니다. 가슴털을 표현하고
 어깨선을 추가합니다.
❻ 꼬리털에 디테일을 더하고 머리의 갈색 털을
 칠하면 숲 속을 비행하는 하늘다람쥐 완성!

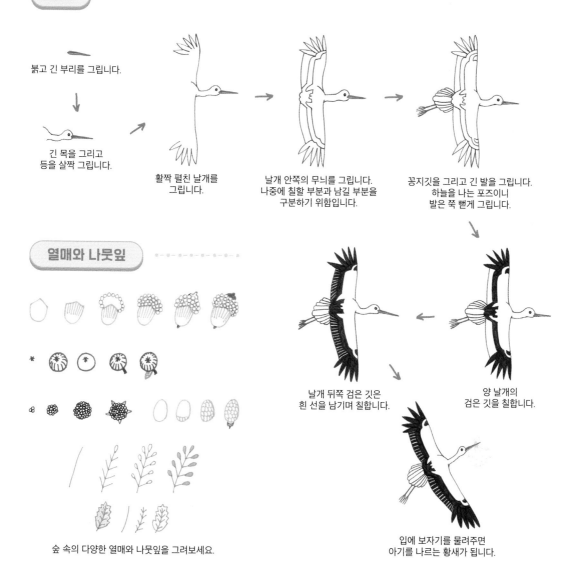

황새

붉고 긴 부리를 그립니다.

긴 목을 그리고
등을 살짝 그립니다.

활짝 펼친 날개를
그립니다.

날개 안쪽의 무늬를 그립니다.
나중에 칠할 부분과 남길 부분을
구분하기 위함입니다.

꽁지깃을 그리고 긴 발을 그립니다.
하늘을 나는 포즈이니
발은 쭉 뻗게 그립니다.

양 날개의
검은 깃을 칠합니다.

날개 뒤쪽 검은 깃은
흰 선을 남기며 칠합니다.

입에 보자기를 물려주면
아기를 나르는 황새가 됩니다.

열매와 나뭇잎

숲 속의 다양한 열매와 나뭇잎을 그려보세요.

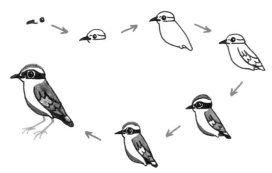

① 부리와 눈을 그립니다. ② 머리를 그리고 눈 주위의 검은 띠를
표시합니다. ③ 몸을 그립니다. ④ 날개와 날개깃을 단순하게 표현합니다.
⑤ 정수리의 갈색 깃털을 칠합니다. 날개는 어깨와 위 꽁지깃을 제외하고
초록색으로 칠합니다. 아랫배와 꽁지깃 밑 부분은 선홍색으로 칠합니다.
⑥ 배 부분을 크림색으로 칠하고 남겨둔 날개 부분은 밝은 파랑으로
칠합니다. ⑦ 총총총 다리를 그려주면 매력만점 팔색조 완성!

나무 열매와 잎, 풀을 떠올리게 하는
도형을 사용하면 숲의 푸르름과 풍성함이 담긴
아기자기한 테두리를 그릴 수 있어요.

같은 동물도 눈, 코, 입을 어떻게
표현하느냐에 따라 다양하게
연출할 수 있어요.

눈과 코를 칠할 때 반짝이는 부분을
남기고 칠하면 생기가 더해져요.

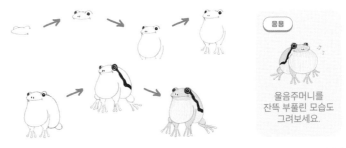

응용

울음주머니를
잔뜩 부풀린 모습도
그려보세요.

① 툭 튀어나온 눈두덩이와 머리 형태를 그립니다. ② 똘망똘망한 눈을 그리고 코도 그립니다.
③ 볼록한 울음주머니를 그리고 앞다리 위치를 잡습니다. ④ 양 발에 발가락을 세 개씩
그립니다. 발가락 끝부분은 동글동글하게 표현합니다. ⑤ 몸통을 그리고 뒷다리 위치를
잡습니다. ⑥ 뒷다리의 발가락을 그리고 검은색 줄무늬도 그립니다. ⑦ 울음주머니와 배를
노랗게 칠하고, 다리와 머리를 연두색으로 칠하면 수원청개구리 완성!

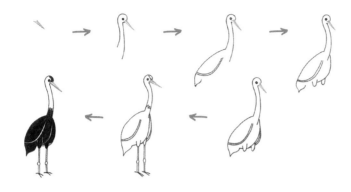

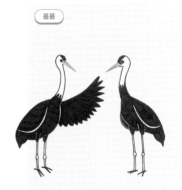

응용

한쪽 날개를 펼친 모습과
반대쪽을 바라보는 모습도
그려보세요.

❶ 부리를 그립니다. ❷ 동그란 머리와 긴 목을 그립니다. ❸ 몸과 꽁지깃을 잇는 선을
그리고 날개 위치를 잡습니다. ❹ 배를 그린 뒤 양쪽 넓적다리를 그립니다. ❺ 몸통 뒤로
살짝 보이는 반대쪽 날개를 그립니다. ❻ 길고 얇은 다리와 발을 그립니다. 머리와 목의
흰 깃털 부분을 표시합니다. ❼ 머리 위쪽, 목 아래쪽 깃털을 검게 칠해주면 완성!

나무

몽글몽글 구름을 그리듯
나뭇잎 덩어리를
그립니다.

그 뒤로 나뭇잎 덩어리를
겹쳐 그립니다.

나뭇가지를 그려
덩어리를 연결하고
나무줄기를 그립니다.

잎을 표현하고
나뭇가지 뒤쪽의
덩어리를 추가합니다.

나무줄기에
질감을 더하면
완성!

같은 방법으로 다양한 모양의 나무를 그려보세요.

5장

동남아시아
열대 동물

말레이천산갑

머리 형태를 그리고
입, 코, 눈의 순서로
얼굴을 그립니다.

곡선으로 목과 등을
그리고 목선을 그립니다.
한쪽 앞발을 그립니다.

배와 다리를 그리고 반대쪽
앞발을 그립니다. 갑옷이 없는
얼굴 부분도 표시합니다.

긴 꼬리를 그린 뒤,
반대쪽 뒷다리를 그립니다.

비늘 갑옷 사이에
흰 선을 남기면서 칠하면
말레이천산갑 완성!

비늘 갑옷을 지그재그
선으로 표현합니다.

열대식물 잎

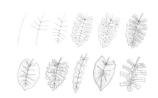

❶ 중심 잎맥을 그립니다. ❷ 옆으로
퍼져나가는 잎맥을 그립니다. ❸ 잎의
모양을 상상하며 잎맥을 더 그립니다.
❹ 잎맥을 기준으로 잎몸의 형태를
잡습니다. ❺ 중간 중간 뚫린 부분을
표현합니다. ❻ 선으로 잎을 칠하고
잎자루의 두께를 표현하면 완성!
모양을 자유롭게 변형하여 다양한
잎을 그려보세요.

슬로우로리스

포즈의 중심이 될
선을 그립니다.

작은 귀를 그리고
뒤쪽에 가려진
뒷다리를 그립니다.

머리 형태를 잡아준 뒤,
코를 그립니다.
물방울 모양의 눈 주변
털도 그립니다.

크고 반짝이는 검은 눈을 그리고
귀 안쪽과 코를 검은색으로
표현합니다. 앞다리와 뒷다리의
포즈를 잡아줍니다.

응용

몸통을 짧고 둥글게 그려주면
조금 다른 방향에서 본
포즈가 됩니다.

황토색으로 털을 표현하고,
짙은 색으로 발가락을
칠해주면 느릿느릿 사랑스러운
슬로우로리스 완성!

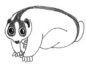

남은 앞발을 그리고
얼굴에서 엉덩이까지
이어지는 갈색무늬를
칠합니다.

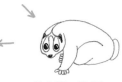

발가락을 그립니다.

납작한 머리와
두 눈을
그립니다.

씨익 웃는 입과
코 쪽으로 갈수록
좁아지는 주둥이를
그립니다.

앞다리와 발톱을
그립니다. 볼록 나온
배도 그립니다.

등을 그리고
뒷다리와 반대쪽
다리를 그립니다.

긴 꼬리를
그립니다.

딱딱한 등가죽의
세로줄을 표시하고
꼬리엔 뾰족뾰족
튀어나온 비늘판을
그립니다.

등가죽의 가로선을 그리고,
선을 추가하여 꼬리의
입체감을 살려주면 완성!

구티사파이어오너멘탈

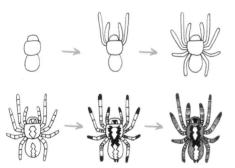

❶ 머리, 가슴, 배를 나누어 그립니다.
❷ 머리에서부터 바깥으로 한 쌍씩 다리를 그립니다.
❸ 모든 다리는 가슴에 붙여 그립니다. 양쪽으로 다섯 개씩 총
　 열 개의 다리를 그립니다.
❹ 등의 무늬 중 흰 부분을 표시합니다. 다리 마디도 나눕니다.
❺ 등의 검은색 무늬를 더하고 칠합니다. 다리 끝부분은
　 검은색으로 칠합니다. 다리에 노란 무늬, 흰 무늬를
　 표시해주세요.
❻ 사파이어 같은 파란색으로 색을 칠하면 타란튤라계의 보석
　 구티사파이어오너멘탈 완성!

응용

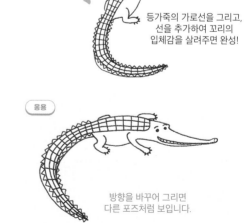

방향을 바꾸어 그리면
다른 포즈처럼 보입니다.

머리를 그리고 노란색과
검정색으로 눈을 그립니다.
부리도 그립니다

머리와 부리를 칠합니다.
눈이 잘 보이도록 검은 테두리를 그리고,
숱 없는 머리털과 목에 늘어진 육수를
그립니다. 육수 아래의 깃털도 그립니다.

커다란 양 날개를 그립니다.
가슴에는 흰 깃털이 있으니
색칠할 때 남기도록 표시합니다.

깃털과 몸의 경계를 그리고
넓적다리를 그립니다.
붉은색으로 발을 그립니다.

크낙새

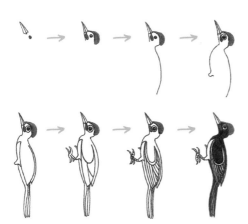

나뭇가지를 그리고 그 뒤로
꼬리를 그립니다. 가슴과
넓적다리의 흰 깃털을
제외하고 칠합니다.

❶ 부리와 눈을 그립니다.
❷ 붉은색 머리 깃을 그린 후 볼의 붉은 부분을 표시합니다.
　머리 형태를 잡습니다.
❸ 목을 따라 뒤쪽 날개로 이어지는 곡선을 긋습니다.
❹ 배와 넓적다리로 이어지는 선을 그립니다.
❺ 날개 형태를 잡고, 그 뒤로 이어지는 꽁지깃을 그립니다.
❻ 튼튼한 발을 그리고 날개 깃털의 방향을 표시합니다.
❼ 날개깃을 자세히 그려준 뒤, 발톱과 발의 질감을 더합니다.
❽ 검은색 깃털을 칠하면 크낙새 완성!

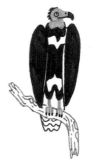

한쪽 날개는 나뭇가지 위를 덮도록
칠해주면 보다 자연스럽습니다.

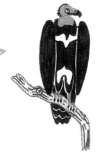

꼬리를 칠하고 나뭇가지도
칠하면 붉은머리독수리 완성!

눈과 부리를
그립니다.

머리 형태를
잡습니다.

가슴과 날개를 그립니다.
머리에서 분홍색으로 칠해질
경계를 표시합니다.

넓적다리를 그린 후
그 뒤쪽으로 꼬리를
그립니다.

오리발을 그리고 날개의
깃털을 표시합니다.

깃털과 머리털을 분홍색으로
칠합니다. 조금 더 진한
분홍색으로 부리를 칠합니다.

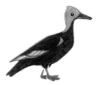

남은 깃털을 검은색으로
칠하면 분홍머리오리 완성!

❶ 중심 잎맥을 그립니다. ❷ 양옆으로
퍼져나가는 잎맥을 그립니다. ❸ 각
잎맥마다 잎몸을 그립니다.
잎의 형태를 다양하게 하여 생김새가
다른 고사리 잎을 그려보세요.

큰코뿔새

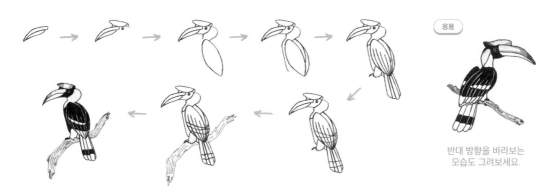

응용

반대 방향을 바라보는
모습도 그려보세요.

❶ 큰 부리를 그립니다. ❷ 부리 위의 돌기와 눈을 그립니다. ❸ 머리와 한쪽 날개를 그립니다. ❹ 반대쪽 날개를 그린 뒤 가슴과 배를 그립니다.
❺ 북슬북슬 흰 털이 있는 넓적다리를 그린 후 꽁지깃을 그립니다. 날개 깃털의 방향을 표시합니다. ❻ 날개와 꼬리의 넓은 흰색 줄무늬를
표시합니다. ❼ 나뭇가지를 그립니다. 부리와 머리 쪽 색의 경계를 표시합니다. ❽ 각 색에 맞게 부리와 깃털을 칠하면 큰코뿔새 완성!

난쟁이침팬지

눈과 코를 그리고
입을 그립니다.

털이 나지 않은
얼굴을 그립니다.

귀와 가르마를
그립니다.

한쪽 팔을 그립니다.

그려놓은 팔 아래로
다른 팔을 그리고
손가락도 그립니다.

쭈그리고 앉은 다리를 그린
뒤, 등과 엉덩이를 그립니다.

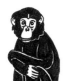

경계선을 남기며 털을
칠하면 난쟁이침팬지 완성!

열대 꽃 1

❶ 아래에서 위로 꽃잎을 그립니다.
❷ 정면으로 보이는 꽃잎을 그립니다.
❸ 쌓아 올리듯 꽃잎을 그립니다.
❹ 꽃잎 사이로 또 다른 꽃잎을
더합니다. ❺ 위쪽으로 솟은 꽃잎을
그립니다. ❻ 꽃 아래로 초록 잎을
그리면 완성!
다른 색의 꽃을 나란히 그려보세요.

아시아코끼리

코 윗부분과 상아를
그립니다.

눈을 그리고 상아 아래로
이어지는 코를 끝까지 그립니다.

이마와 머리 형태를 잡고 귀를 그립니다.
아시아코끼리는 아프리카코끼리보다
귀가 작습니다.

앞다리를 그립니다.
동글동글 발톱도 그립니다.

몸통과 뒷다리를 그리고
마지막으로 꼬리를 그립니다.

코에 주름을 그립니다. 색칠할 때
남겨놓을 경계 부분을 표시합니다.

흰 선을 남기면서 색을
칠하면 아시아코끼리 완성!

응용

반대 방향으로도
그려보세요.

눈동자를 그리고
그 주변을 노란
선으로 감쌉니다.

입을 그립니다.

등을 그린 후,
앞다리와 뒷다리
위치를 잡습니다.

뒷다리 모양을 잡고, 옆에서
보이는 발가락을 그립니다.
울음주머니도 그립니다.

뒷다리를 몸과 연결시키고 반대쪽
다리가 살짝 보이도록 그립니다.
뒷다리의 물갈퀴를 표현합니다.

검은 점을 그리고 몸을 노란색으로
칠합니다. 형태가 선명하게 보이도록
주황색으로 테두리를 그리면 완성!

열대우림 테두리

덩굴과 열대식물을 떠올리게 하는 도형을 사용하면
정글 느낌이 나는 테두리를 만들 수 있어요.

열대 꽃 2

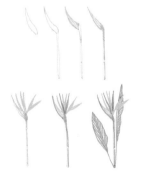

❶ 두꺼운 포엽을 그립니다. ❷ 줄기를
그립니다. ❸ 포엽을 칠합니다.
❹ 줄기를 칠합니다. ❺ 주황색 꽃을
그립니다. ❻ 보라색 꽃을 그립니다.
❼ 초록 잎을 더하면 완성!

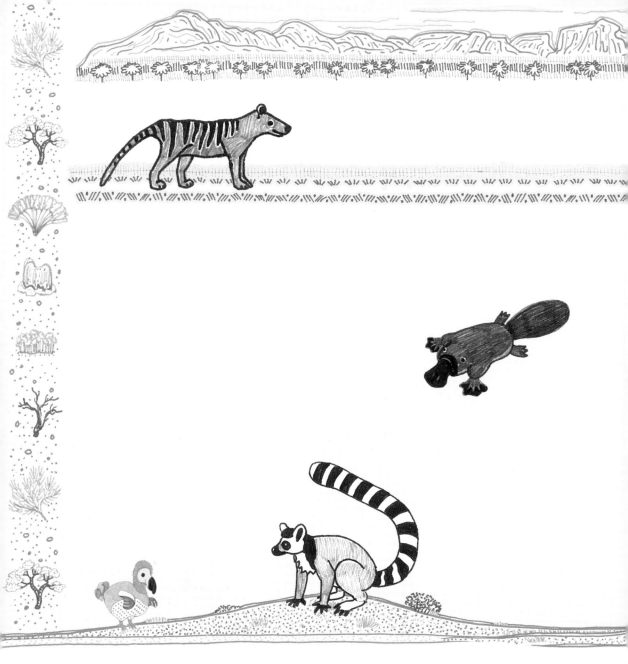

6장
오스트레일리아
태평양 동물

 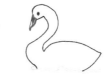

끝부분은 희고,
나머지는 붉은 부리를 그립니다.
붉은색 눈을 그립니다.

검은 눈동자를 그리고
좌우가 바뀐 S자 모양의
유려한 목을 그립니다.

볼록한 가슴과 날개를 그립니다.
그 아래로 찰랑찰랑 물을
표현해주세요.

응용

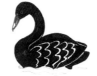

날개 위로 등 쪽의 풍성한 깃을 그립니다.
반대쪽 날개 끝도 살짝 보이게 그립니다.
꽁지깃을 그리고 색칠할 때 남길 흰 선을 표시합니다.

검은 깃털을 모두 칠하면 완성!

아기 흑고니들은
회색빛을 띱니다.
엄마 등에 오르거나
물 위에서 헤엄치는 모습을
그려보세요.

 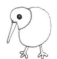

부리와 눈을
그립니다.

머리 형태를
그립니다.

몸통을
그립니다.

튼튼한 두 다리를
그립니다.

눈 주변부터 바깥으로
털을 표현합니다.

몸통의 털을
표현합니다.

키위처럼 동글동글하고 북슬북슬한,
걸어 다니는 키위새 완성!

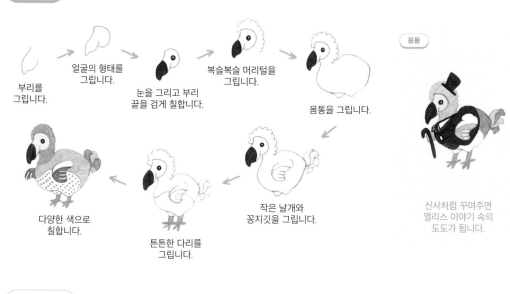

부리를
그립니다.

얼굴의 형태를
그립니다.

눈을 그리고 부리
끝을 검게 칠합니다.

복슬복슬 머리털을
그립니다.

몸통을 그립니다.

작은 날개와
꽁지깃을 그립니다.

튼튼한 다리를
그립니다.

다양한 색으로
칠합니다.

응용

신사처럼 꾸며주면
앨리스 이야기 속의
도도가 됩니다.

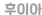

후이아

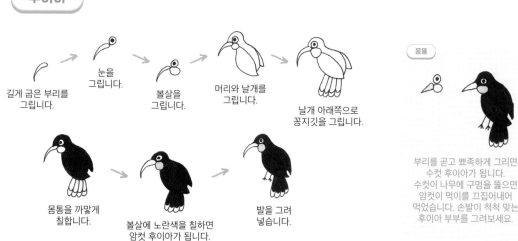

길게 굽은 부리를
그립니다.

눈을
그립니다.

볼살을
그립니다.

머리와 날개를
그립니다.

날개 아래쪽으로
꽁지깃을 그립니다.

몸통을 까맣게
칠합니다.

볼살에 노란색을 칠하면
암컷 후이아가 됩니다.

발을 그려
넣습니다.

응용

부리를 곧고 뾰족하게 그리면
수컷 후이아가 됩니다.
수컷이 나무에 구멍을 뚫으면
암컷이 먹이를 끄집어내어
먹었습니다. 손발이 척척 맞는
후이아 부부를 그려보세요.

부리를 그립니다.

뒷머리와 등, 꽁지깃까지
선을 그립니다.

가슴과 배를 그려 몸통을
이어주고, 넓적다리를
그립니다.

눈을 그리고 작은 날개를
그립니다.

선으로 발목뼈와
발가락을 그립니다.

날개와 머리를 자세히 그리고,
발가락도 통통하게 그립니다.

발톱과 깃털 색을 칠하면,
한 마리의 고양이 때문에 멸종된
스티븐슨섬 굴뚝새 완성!

깃털을 표현합니다.

응용

부리가 가리키는
방향에 따라
포즈가 달라집니다.

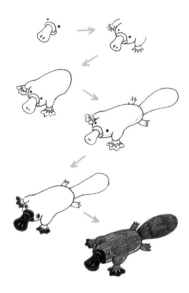

❶ 오리 부리처럼 생긴 주둥이를 그리고 이를
기준으로 작은 눈을 그립니다. ❷ 머리와 짧은
팔, 다섯 개의 발가락을 그립니다.
❸ 앞발가락보다 길게 나온 물갈퀴를 그리고
통통한 몸을 그립니다. ❹ 짧은 뒷발을 그리고
편평하고 넓적한 꼬리를 그립니다. ❺ 주둥이와
앞발 물갈퀴를 검게 칠합니다. ❻ 나머지 털을
갈색으로 칠하면 포유류지만 알을 낳는 신비한
오리너구리 완성!

응용

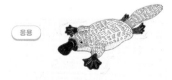

털을 면이 아닌 선으로
표현해도 좋습니다.

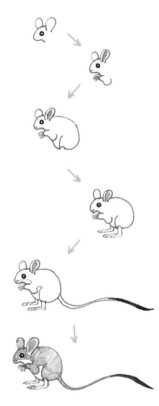

① 머리 형태와 귀를 그립니다. 동그랗고 큰 눈도 그립니다. ② 귀 안쪽은 분홍색으로 칠하고 코와 앞발을 그립니다. ③ 몸을 그립니다. 등을 그리고 뒷다리의 위치도 표시합니다. ④ 뒷다리를 그립니다. ⑤ 긴 꼬리를 그립니다. 꼬리 끝에 있는 검정색 털을 칠합니다. 배에는 흰 털이 있으니 경계를 표시해둡니다. ⑥ 황갈색으로 털을 칠해주면 껑충껑충 뛰어다니던 긴꼬리캥거루쥐 완성!

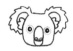

코를 그립니다. 코 아래쪽 흰 털이 난 부분도 표시합니다.

동그란 두 눈을 그리고 눈 주변의 흰 털은 회색 선으로 표시합니다.

편평한 정수리를 그리고 양 귀를 그립니다. 얼굴형을 그리고 귀 안쪽 털도 그립니다.

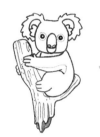
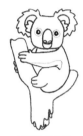
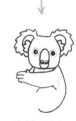

나뭇결을 추가합니다.

뒷발을 그린 뒤 코알라가 걸터앉은 나무를 그립니다.

앞발을 그리고 등을 그립니다. 앞다리 안쪽 흰 털은 회색 선으로 표시합니다.

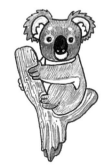

귀 안쪽은 분홍색, 코 부분은 검정색으로 칠합니다. 얼굴과 몸의 흰색 털을 제외한 몸을 회색으로 칠합니다. 나무 색까지 칠하면 코알라 완성!

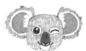

① 선으로 표현하기 ② 점으로 표현하기 ③ 흰 색을 남기면서 색칠하기 ④ 면으로 칠하기 같은 동물도 다양한 방법으로 색칠할 수 있어요. 마음에 드는 방법으로 털을 표현해보세요.

귀를 그리고
머리털과 얼굴 형태를
그립니다.

눈과 코를 그리고 주둥이의
검은 털을 칠합니다.
흰 가슴털을 그립니다.

한쪽 앞발을 그립니다.
검은색 목털을 그린 뒤
칠합니다.

남은 한쪽 앞발도 그리고
등에서 엉덩이로 이어지는
선을 그립니다.

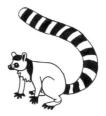

꼬리의 줄무늬를 칠하고
코 주변의 회색 털을 칠합니다.

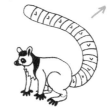

뒷다리와 꼬리를 그립니다. 줄무늬를
그릴 때는 색칠할 때 헷갈리지 않도록
칠할 부분을 체크해둡니다.

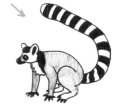

몸통과 앞발, 뒷발 일부를
회색으로 칠하면 예쁜 꼬리를 가진
알락꼬리여우원숭이 완성!

귀와 눈을 그리고
머리 형태를 그립니다.

코와 입을 그리고
목을 그립니다.

등과 꼬리를
그립니다.

앞, 뒷다리를 그리고
배를 그립니다.

등과 꼬리의
검은 줄무늬를 그립니다.
뒤쪽의 앞, 뒷다리를
그려넣습니다.

몸통을 황갈색으로 칠하면
테즈메이니아늑대 완성!

귀와 머리를 그립니다.
코 쪽으로 갈수록 뾰족한
얼굴을 그립니다.

가슴 선을 그리고 앞발을
그립니다. 뒷다리의
위치도 잡습니다.

꼬리를 길게, 갈색으로 풍성하게 그립니다.
분홍색의 긴 혀도 그립니다.
손톱과 발톱을 그립니다.

귀 안쪽을 칠하고 눈 앞뒤의
무늬를 그립니다. 코와 입을
그린 후, 등을 그립니다.

뒷다리를 그리고 앞발과 뒷발 사이의
배를 그립니다. 등에는 흰 줄무늬가
있습니다. 색을 칠할 때 남길 수
있도록 표시합니다.

눈 주위와 배, 다리의 일부는 흰색으로
남기고 칠합니다. 엉덩이는 검게, 등 중간은
짙은 갈색으로, 머리 쪽은 밝은 갈색으로
칠하면 주머니개미핥기 완성!

귀와 머리 선을
그립니다.

얼굴을 그립니다.

눈을 그리고 코
위치를 잡습니다.

코를 분홍색으로 칠하고
귀 안쪽도 칠합니다.

꼬리를 그린 후 보송보송한
털을 표현합니다. 발가락을
칠해주면 황금털꼬리포섬 완성!

몸통을 그리고 뒷다리와
뒷발을 그립니다.

수염을 그립니다. 앞다리와
앞발을 그립니다.

7장

유라시아 대륙 동물

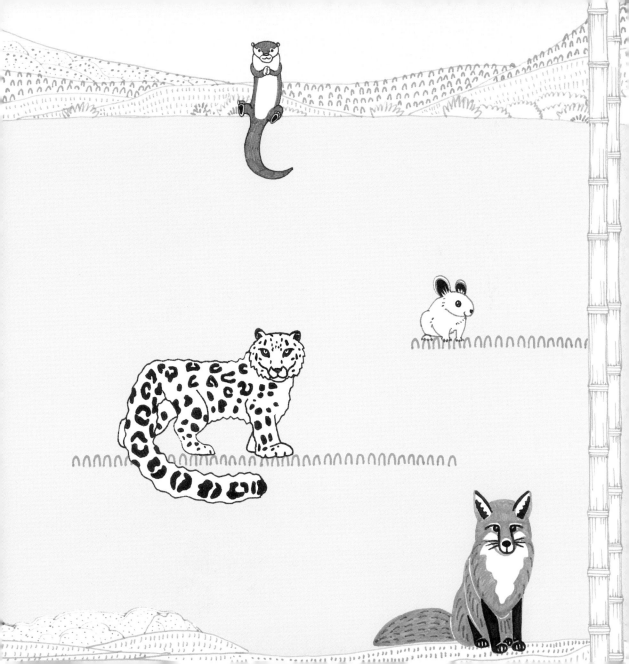

레서판다

큰 귀를 그립니다.

얼굴을 그립니다.

눈코입을 그리고
흰 털의 위치를 표시합니다.

얼굴 양쪽의 털을
갈색으로 칠합니다.

몸통을 그리고 꼬리가
시작되는 위치를
표시합니다.

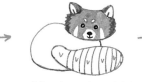

꼬리와 꼬리 줄무늬를 그립니다.
짙은 색으로 칠할 부분은 미리
체크하여 칠할 때 헷갈리지
않도록 합니다.

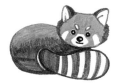

귀 안쪽과 꼬리의 밝은 털을
크림색으로 칠하고 머리와 몸을
주황색과 갈색으로 칠하면
귀여운 레서판다 완성!

눈표범

눈코입을 그립니다.

귀를 그리고 얼굴형을
잡습니다. 기준이 될
무늬를 그립니다.

북슬북슬한 머리털을
표현합니다.

가슴과 앞다리를 그립니다.
큰 발도 그립니다. 털 표현을
해주면서 등을 그립니다.

배와 뒷다리를 그립니다.
꼬리는 몸길이 정도로 크고 길고
풍성하게 그립니다.

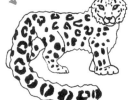

배에는 무늬가 없습니다. 머리, 목, 다리에
속이 채워진 얼룩무늬를 그리고
몸통과 꼬리에 장미꽃 모양 무늬를 채웁니다.

크고 둥근 귀를
그립니다.

눈코입을
그립니다.

검은 털이 칠해질
부분을 표시하고
얼굴형을 그립니다.

몸통과 손을 그립니다.

응용

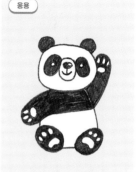

팔다리 모양을 바꾸면
또 다른 포즈가 됩니다.

다리를 그리고
검은 털이 칠해질
부분을 표시합니다.

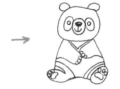

검은 털을 칠할 때,
선이 사라지지 않도록
흰색 경계를 표시합니다.

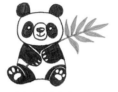

눈 주위와 팔다리에 검은색을
칠하면 자이언트판다 완성! 손에
대나무 잎을 쥐어주어도 좋습니다.

주둥이와 코를
그립니다.

눈을 그리고
눈 아래쪽 흰 털의
위치를 표시합니다.

큰 귀를 그리고
귀 사이 머리 선을
이어줍니다.

머리 형태를
잡고, 귀 모양도
잡습니다.

풍성한 가슴털을 표현합니다.
흰색 털의 위치를 표시합니다.
주둥이를 검은 선으로 한 번
더 이어주고, 귀 쪽에 검은색
털 부분을 표시합니다.

검은색으로 앞다리를
그리고 칠합니다. 그 뒤로
배의 털을 그립니다.

뒷다리를 그리고
넓적다리와 엉덩이를
그립니다.

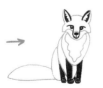

꼬리를 그립니다.

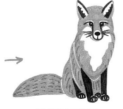

흰 털을 남기면서
오렌지색으로 칠하면
붉은여우 완성!

응용

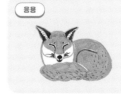

꼬리를 앞으로 하고
앉아 있는 모습도
그려보세요.

작고 동그란 귀와
머리 선을 그린 뒤
눈코입을 그립니다.

주둥이를 동그랗게
그리고 얼굴 형태를
잡습니다.

얼굴에서 색이 나뉘는
부분을 표시하고 폭신한
목털을 그립니다.

가지런히 모은
작은 두 손을 그린 뒤,
팔을 그립니다.

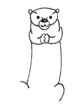

길쭉한 허리를 그린 후
뒷다리를 그립니다.

작은 발바닥을 그린 뒤
발가락을 그립니다.

꼬리를 그립니다.
색이 나뉘는 부분을
미리 표시합니다.

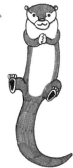

갈색 털을 칠하면
수달 완성!

머리 형태를 그린 뒤
아주 작은 눈과 콧구멍을
그립니다.

몸을 그립니다.

몸 양쪽에 명암을 넣고
짧은 네 개의 발을
그립니다.

다른 갈색으로
몸통을 칠합니다.

검은 얼룩과 점을 찍으면
선사시대부터 살아남은
거대한 중국큰불도마뱀 완성!

동그랗고 큰 귀를 그리고
머리 형태를 잡습니다.
입꼬리를 살짝 올려 귀여운
표정을 그려줍니다.

반대쪽 귀를 그리고
까만 코와 반짝이는 눈을
그립니다. 귀 앞쪽 털도
그립니다.

귀를 까맣게 칠합니다.
앞다리 위치를 잡습니다.

등과 뒷다리를
그립니다.

발가락과 배를 그리고
보송보송 털을 표현하면
피카츄의 모델 일리피카 완성!

표정 바꾸기

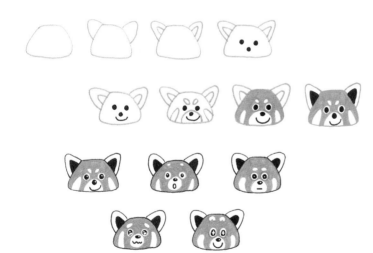

동물의 표정을 달리하여 다양한 성격과 감정을 표현할 수 있습니다.
장난꾸러기, 순둥이, 정색하는 표정 등 다양하게 그려보세요.

포즈 바꾸기, 풍선 활용하기

서 있는 모습, 앉은 모습 등
포즈를 다양하게 바꾸어보세요.
말풍선과 생각풍선을
활용하면 그림 속 캐릭터가
말을 거는 것 같답니다.
감정을 나타내기에도 좋아요.

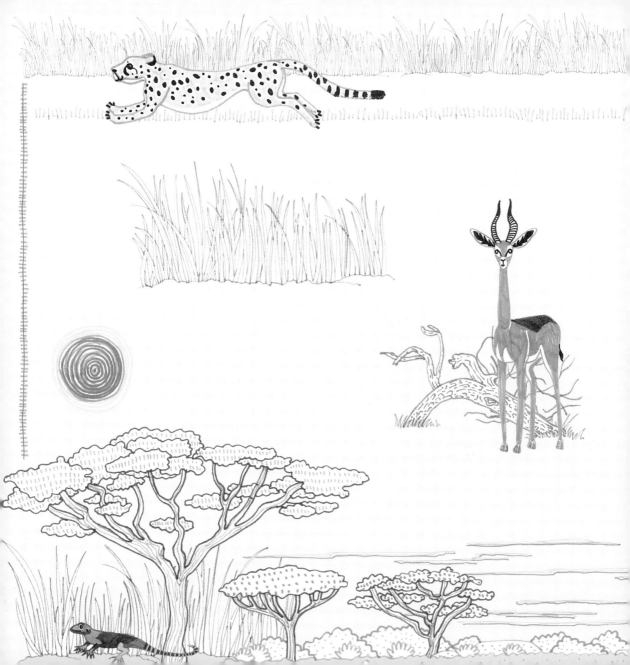

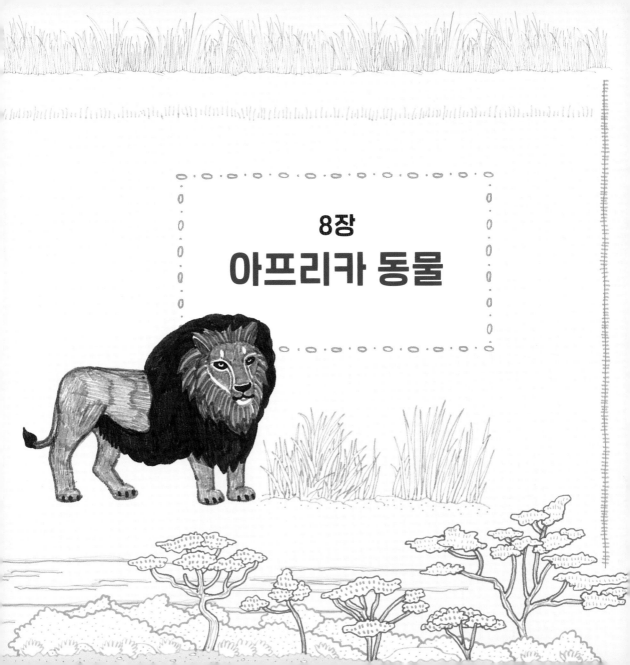

8장
아프리카 동물

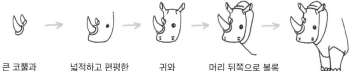

큰 코뿔과
그 위로 작은
코뿔을 그립니다.

넓적하고 편평한
주둥이를 그려
머리 형태를 잡습니다.
눈도 그립니다.

귀와
콧구멍을
그립니다.

머리 뒤쪽으로 볼록
튀어나온 부분과 목주름을
표현합니다. 가슴을 잇는
선도 그립니다.

튼튼한 앞다리를
그립니다.

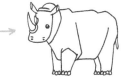

굴곡 있는 등과
엉덩이, 배를 그립니다.

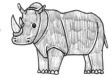

뒷다리와 꼬리를 그리면
전체적인 형태가 잡힙니다.

밝은 회색으로 칠해주면
북부흰코뿔소 완성!

응용

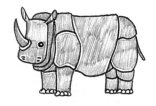

뿔을 하나로 그리고
피부를 갑옷처럼 나누면
인도코뿔소가 됩니다.

큰 귀를 그립니다.

얼굴형을 그립니다.

눈코입과 가슴털을
그린 뒤, 앞다리를
그립니다.

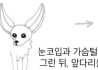

등과 뒷다리
위치를 잡습니다.

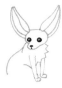

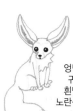

엉덩이와 풍성한 꼬리를 그린 뒤
귀 안쪽의 분홍색을 칠합니다.
흰털은 칠할 때 남기기 편하도록
노란색으로 미리 경계를 표시합니다.

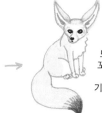

노란색에 털을 칠하고
꼬리 끝은 조금 더 진한
색을 더하면, 당신을
기다리는 사막여우 완성!

응용

귀와 눈을 크게 그리면
더욱 귀여워집니다.

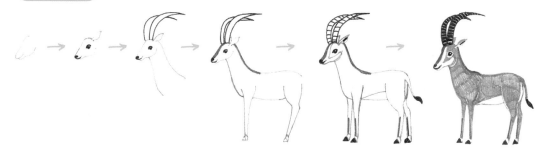

① 머리 형태를 잡습니다. ② 눈코입과 귀를 그립니다. ③ 긴 뿔을 그리고 목을 그립니다. ④ 갈기와 이마, 코로 이어지는 갈색 털을 표시합니다. 등과 엉덩이로 이어지는 선을 그리고, 다리와 배도 그립니다. ⑤ 뒤쪽에 가려진 다리를 그리고 꼬리를 그립니다. 배의 흰 털 부분을 표시하고 뿔의 결을 표시합니다. 다리의 갈색 털을 표시하고 발굽도 칠합니다. ⑥ 흰 선을 남기면서 뿔을 칠하고 아랫배를 제외한 몸 전체를 파란색으로 칠하면 신비로운 파란영양 완성!

바바리사자

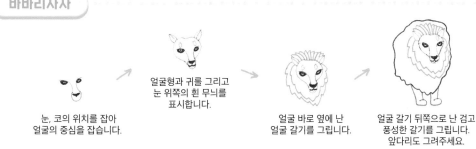

눈, 코의 위치를 잡아
얼굴의 중심을 잡습니다.

얼굴형과 귀를 그리고
눈 위쪽의 흰 무늬를
표시합니다.

얼굴 바로 옆에 난
얼굴 갈기를 그립니다.

얼굴 갈기 뒤쪽으로 난 검고
풍성한 갈기를 그립니다.
앞다리도 그려주세요.

몸통과 뒷다리를 그립니다.
바바리사자의 트레이드마크인
배까지 이어지는 갈기도 그립니다.
꼬리와 발톱을 그립니다.

흰색 선을 남기면서 얼굴을
칠하고 갈기 표현을 더합니다.
얼굴 갈기 뒤쪽의 풍성한
갈기는 검게 칠합니다.

얼굴 갈기를 칠하고
몸을 황갈색으로 칠하면
크고 힘이 센 바바리사자
완성!

작은 얼굴을 그립니다.
눈코입 주변은 흰색으로
남길 예정이니 선으로
표시해둡니다.

큰 귀를 그립니다.

눈코입을 그리고
귀 안쪽 검은색 털을
그립니다.
긴 목을 그립니다.

몸통을 그리고
뒷다리와 앞다리
한쪽을 그립니다.

한쪽 앞다리를
그리고 배를
그립니다.

응용

나머지 뒷다리와
꼬리를 그리고
발굽을 그립니다.

남겨야 할 흰 털을
제외하고 색을 칠하면
암컷 게레눅 완성!

하프 모양의 뿔을
그려주면
수컷 게레눅이 됩니다.

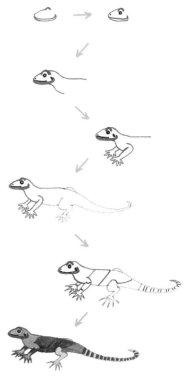

❶ 눈 위로 볼록 올라간 부분을 그리고 머리
형태를 잡습니다. ❷ 눈, 코를 그립니다.
❸ 머리 뒤에서 등으로 이어지는 선을 그립니다.
목에서 가슴으로 이어지는 선도 그립니다.
❹ 앞발을 그립니다. ❺ 파란색으로 색을
바꾸어 뒷다리와 꼬리를 그립니다. ❻ 어떤
색을 칠할지 경계를 그어 표시해둡니다.
긴 발톱도 그립니다. ❼ 앞에서부터 분홍색,
붉은색, 파란색으로 칠하면 화려한 무지개아가마
완성! '스파이더맨 도마뱀'이라는 별명을
가졌답니다.

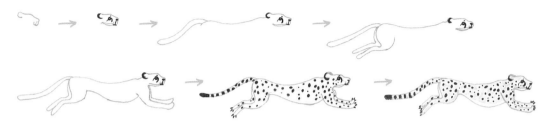

① 동그란 귀와 얼굴형을 그립니다. ② 귀 끝을 검게 칠하고 눈에는 낮 사냥에 필요한 검은 눈의 선을 그립니다. 코와 입을 그립니다.
③ 유연한 등과 꼬리를 그립니다. ④ 뒷다리를 그립니다. ⑤ 날씬한 허리를 그리고, 큰 심장과 폐가 있는 가슴을 볼록하게 그립니다. 그 뒤에
앞다리를 그립니다. ⑥ 점과 발톱을 그립니다. 노란색 털을 칠하기 편하도록 검은 점 주변에 흰 여백을 남기기 위한 표시를 합니다. ⑦ 몸통을
노란색으로 칠합니다. 검은 점 바로 옆을 노랗게 칠해도 좋지만 흰 여백이 남으면 결과물이 더 발랄해집니다.

콰가

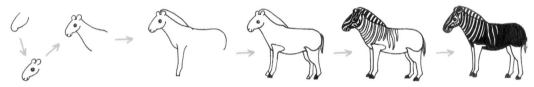

① 머리 형태를 그립니다. ② 귀와 눈코입을 그려 표정을 만듭니다. ③ 등과 배로 이어지는 목선을 그립니다. ④ 등에서 엉덩이로 이어지는 선을
그리고 갈기를 그립니다. 한쪽 앞다리를 그립니다. ⑤ 배를 그리고 뒷다리를 그립니다. 가려진 앞, 뒷다리를 그린 뒤 발굽을 칠합니다. 꼬리도
그립니다. ⑥ 콰가는 검은 바탕에 흰 줄무늬를 가졌고, 몸의 절반에만 줄무늬가 있습니다. 머리에서부터 흰색으로 남길 줄무늬를 표시합니다.
⑦ 검은색으로 몸을 칠하면 완성!

슈빌

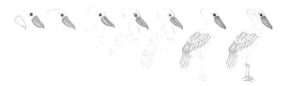

① 넓적한 부리를 그립니다. ② 부리를 칠하고 눈을 그립니다.
③ 부스스한 머리털을 그려주세요. ④ 목에서 몸으로 넘어가는 선을
그립니다. ⑤ 깃털을 그립니다. ⑥ 아래쪽의 날개깃도 그립니다.
⑦ 꽁지깃을 그리고 다리를 그립니다. 날개깃은 경계선을 남기면서
칠합니다. ⑧ 다리 아래쪽에 색을 넣어줍니다. 넓적한 부리를
강조해주면 슈빌 완성!

9장
아메리카 동물

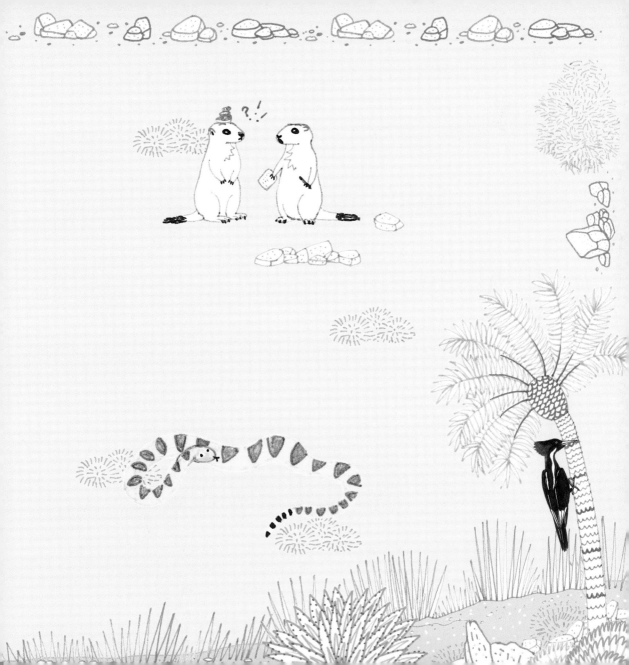

흰부리딱따구리 · · · · · · · · · · · · · ·

부리와 눈, 머리 선을
그립니다.

목을 그려 머리 형태를
잡습니다.

등과 반대쪽 날개를 그리고
꽁지깃을 그립니다. 살짝
보이는 배도 그립니다.

붉은색 머리깃을 그립니다.
목을 마저 그립니다. 한쪽
날개도 그립니다.

머리에서 등을 타고 내려오는
흰 줄무늬를 표시합니다.
날개 끝의 흰 부분도 표시합니다.
넓적다리와 발을 그리고
발톱도 그립니다.

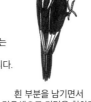

흰 부분을 남기면서
검은색으로 깃털을 칠하면
흰부리딱따구리 완성!

쿠바붉은마코앵무 · · · · · · · · · · · ·

부리를 그립니다.

눈과 주변의
흰 부분을 그립니다.

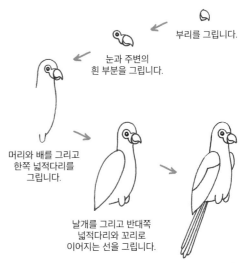

머리와 배를 그리고
한쪽 넓적다리를
그립니다.

날개를 그리고 반대쪽
넓적다리와 꼬리로
이어지는 선을 그립니다.

꽁지깃을 그립니다.
날개에서 색이 나뉘는
부분을 표시합니다.

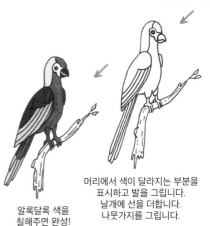

머리에서 색이 달라지는 부분을
표시하고 발을 그립니다.
날개에 선을 더합니다.
나뭇가지를 그립니다.

알록달록 색을
칠해주면 완성!

프레리도그

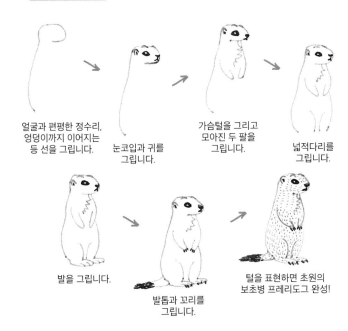

얼굴과 편평한 정수리, 엉덩이까지 이어지는 등 선을 그립니다.

눈코입과 귀를 그립니다.

가슴털을 그리고 모아진 두 팔을 그립니다.

넓적다리를 그립니다.

발을 그립니다.

발톱과 꼬리를 그립니다.

털을 표현하면 초원의 보초병 프레리도그 완성!

소품 활용하기

동물 그림에 다양한 소품을 활용하여 이야기를 만들어보세요.

질감 표현

질감 표현을 어떻게 하느냐에 따라 그리는 대상의 인상과 색감이 달라집니다.

야자수

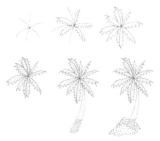

❶ 선으로 잎의 위치를 잡습니다. ❷ 선을 기준으로 잎의 형태를 그립니다. ❸ 먼저 그린 잎 뒤쪽으로 난 잎을 그립니다. ❹ 잎을 칠합니다. 잎맥의 방향을 생각하며 칠하면 더욱 좋습니다. ❺ 나무줄기를 그리고 색칠을 합니다. ❻ 줄기 밑에 풀을 그려주어도 좋아요.

다양한 모양의 야자수를 그려보세요.

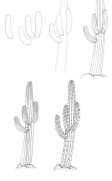

머리부터 형태를
그린 후 차분히
이어갑니다.

한 선으로 목부터
꼬리까지 선을
이어갑니다.

눈과 갈라진 혀를 그립니다.
방울이 달린 꼬리 끝은
검은색으로 표현합니다.

노란색으로 몸 전체를
칠하면 완성!

밝은 황토색으로 등의 무늬를
그립니다. 몸과 머리가 겹쳐진
부분은 테두리를 줍니다.

❶ 선인장에서 가장 튀어나온 부분을
먼저 그립니다. ❷ 튀어나오게 할
개수를 정하세요. ❸ 큰 줄기를
그립니다. ❹ 선으로 선인장의 질감을
표현합니다. 흙도 그려주세요. ❺ 색을
칠하고 흙의 질감도 표현합니다.
❻ 뾰족뾰족한 가시를 콕콕 찍으면 완성!

등껍질의 형태를 잡습니다.
귀여운 코도 그립니다.

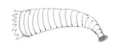

엉덩이 부분의 흰 털을 그리고,
갑옷 같은 등껍질을 표현합니다.

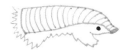

다리와 배, 앞다리의 흰 털을 그리고
얼굴도 그립니다.

등껍질은 골을 남기며 색칠합니다.
꼬리의 색을 칠하고, 손톱 경계를 표시하면
손바닥보다 작은 핑크요정아르마딜로 완성!

긴 손톱이 있는 앞발을 그리고
뒷발과 꼬리까지 그립니다.

앞을 보고 있는 얼굴을
그립니다. 웃는 얼굴로
그려주세요.

여섯 개의 뿔 같은
겉아가미를 그립니다.

꼬물꼬물 귀여운 앞발을
그리고 겉아가미에
디테일을 더합니다.

뒷다리를
그립니다.

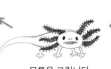

몸통을 그립니다.
겉아가미를 칠합니다.

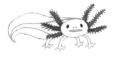

지느러미처럼 발달된 꼬리를
그리면 피터팬 도롱뇽으로
불리는 아홀로틀 완성!

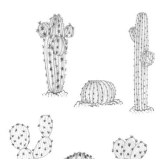

색과 모양을 달리하여
다양한 선인장을 그려보세요.

부록

수중 동물

큰이빨톱가오리
서식지 : 중남미 등지 민물
니카라과 호수를 비롯한 중남미에 서식하며
현재 거의 멸종 위기.

대왕조개
서식지 : 남태평양, 인도양
살인조개(killer clam) 또는
식인조개(man-eating clam)로 불린다.
필리핀, 말레이시아 해안 및 중국해
남부에서 주로 발견된다.

바다거북
서식지 : 북극해를 제외한 대양
등딱지가 매우 단단하고 성격은 온순한 편.
파충류 중에서 수중 생활에 특화되어 있다.

해마
서식지 : 한국 · 일본 등 아열대 해안 근처
겉모습을 말을 많이 닮았고 수컷이 알을
낳는다.

나폴레옹피쉬
**서식지 : 홍해, 인도양, 태평양의 수심
20∼60m 부근에 위치한 산호초 지대**
이마가 혹처럼 툭 튀어나왔고 9살을
기준으로 암컷에서 수컷으로 성별이 바뀐다.

대모거북
서식지 : 열대와 아열대의 산호초
아름다운 등껍데기로 인해 멸종 위기에
처해 있다.

귀신고래
**서식지 : 오호츠크해, 동해안, 발트해,
캘리포니아 반도 해안지대**
'귀신처럼 신출귀몰한다'는 뜻에서 이름이
붙었다. 한국계가 가장 심각한 멸종 위기에
처해 있다.

보토
**서식지 : 남아메리카 아마존강, 오리노코강
유역**
민물에 사는 분홍돌고래. 최근 아마존 지역
개발로 그 수가 점점
줄어들고 있다.

극지방 동물

황제펭귄
**서식지 : 남극 대륙, 바람을 피할 수 있으며
부서질 위험이 없는 단단한 얼음 위**
현재 지구상에 존재하는 펭귄 중 몸집이
가장 크다.

큰바다쇠오리
서식지 : 북대서양과 북극해
북반구에 서식하다가 날지 못하는 것이
원인이 되어 1844년에 멸종했다.

털매머드
서식지 : 유라시아, 북아메리카 대륙
추위에 견딜 수 있게 온몸이
털로 뒤덮여 있었지만 마지막
빙하기 때 멸종한 것으로
추정된다.

일각고래
서식지 : 북극해
길고 위협적인 뿔이 달려 있다. 범고래와
북극곰이 천적이다.

바닷가 동물

북부바위뛰기펭귄
**서식지 : 대서양 남쪽의 트리스탄다쿠냐제도.
해변이나 바위 벼랑 꼭대기 등**
대부분의 펭귄이 서투르게 장애물을
넘는 것과 달리 발로 점프해 바위 등을
뛰어넘어서 그 이름이 붙여졌다.

푸른발부비새
**서식지 : 멕시코에서 페루에 이르는
남아메리카 태평양 연안**
파란색 물갈퀴 발이 특징인 바닷새로
머리와 목이 가시 털로 덮여 있는 듯하다.

코끼리물범
서식지 : 태평양 연안
몸집이 클 뿐만 아니라 큰 코를 갖고 있다.
같은 포유류인 코끼리에서 유래했다.

여행비둘기
서식지 : 북아메리카 대륙 동해안
'나그네비둘기'라고 한다. 마구잡이로
멸종된 대표적인 비둘기이다.

고래상어
서식지 : 온대와 열대 먼 바다
상어 중에서 덩치는 가장 크지만 성격이
온순하다.

흰긴수염고래
**서식지 : 전 세계 대양. 먹이를 쫓아 연안
가까이에서 관찰되기도 함.**
지구상의 동물 중에서 가장 크다.

한반도 주변 동물

반달가슴곰
**서식지 : 지리산, 태백산,
설악산 등**
한반도 전역에서 살았지만
웅담 때문에 밀렵이 끊이지
않아 멸종 직전에 이르렀다.

하늘다람쥐
**서식지 : 한국 · 시베리아 · 바이칼호 · 만주
등지의 침엽수림**
크기가 다람쥐 만 하고 앞, 뒷다리 사이에
비막이 있어 공중을 날아다닌다.

일본늑대
서식지 : 일본 혼슈, 시코쿠, 큐슈 산야
늑대 중에서 가장 작은 종으로 사슴 등을
사냥감으로 떼를 지어 행동하였다.

팔색조
**서식지 : 일본 남부, 중국, 타이완, 제주도와
남해안(여름철)**
화려한 색의 깃털로 치장한
아름다운 산새이다.

동남아시아 열대 동물

말레이천산갑
서식지 : 동남아시아 숲이나 농장 등

주로 나무와 둥지 속에 있거나 먹이를
찾으면서 시간을 보낸다.

슬로우로리스
서식지 : 동남아시아 열대우림
'로리스'는 광대라는 뜻의
네덜란드어. 걷는 모습이 광대
같다고 해서 붙은 이름이다.

인도가비알
**서식지 : 인도의 인더스강 · 갠지스강 ·
마하나디강, 미얀마의 이라와디강 등 큰 강**
대형 악어이지만 겁이 많아 사람과
가축에게 주는 피해는 적다.

구티사파이어오너멘탈
서식지 : 인도 구티 지방
온몸이 신비로운 푸른색 거미인데 진화
과정에서 보호색을 띤 것으로 보인다.

난쟁이침팬지
서식지 : 아프리카 콩고 유역
침팬지에 비해 작은 편이며 성격 또한
온순한 편이다.

파나마황금개구리
서식지 : 파나마
파나마의 국가적 상징으로 불리며 노란색
몸이 눈에 잘 띄고 독을 지니고 있다.

분홍머리오리
**서식지 : 인도, 방글라데시, 미얀마 등
수풀이 우거진 저지대의 습지대나 연못**
1950년대 이후 멸종된 것으로 추측되지만
멸종 여부가 확실히 밝혀지지 않았다.

큰코뿔새
서식지 : 동남아시아 삼림지대
인도네시아, 말레이시아 등에서 예식용 팔찌
등 장신구를 이 깃털로 만들어 개체 수가
줄었다.

오스트레일리아 태평양 동물

스티븐슨섬 굴뚝새
서식지 : 뉴질랜드 스티븐슨섬
스티븐슨섬의 등대지기가 키우던 고양이가
모두 사냥하여 멸종했다.

긴꼬리캥거루쥐
서식지 : 오스트레일리아
1901년 마지막 개체가 잡힌 이후 더 이상
발견되지 않는다.

코알라
**서식지 : 오스트레일리아 남동부 유칼리
나무 숲**
'koala'는 물이 없다는 뜻. 식물을 통해 물을
섭취하고 물을 거의 마시지 않는다.

태즈메이니아늑대
서식지 : 오스트레일리아 태즈메이니아섬
주머니를 가지는 늑대라는 점에서
수렴진화의 대표적 예로 꼽는다.

주머니개미핥기
**서식지 : 오스트레일리아 유칼립투스
숲이나 건조한 산림**
현재 오스트레일리아 정부의 보호를 받고
있으며 주로 흰개미만 먹는다.

알락꼬리여우원숭이
**서식지 : 마다가스카르섬의 남쪽과 남서쪽의
건조하고 바위가 있는 산악지역**
여우원숭이과 포유류로 '깔끔쟁이'라고
불리며 심각한 멸종 위기에 처해 있다.

후이아
서식지 : 뉴질랜드 숲
뉴질랜드 원주민이 이 새의 꽁지깃털을
의식이나 머리 장식용으로 사용했다.
1907년 이후에 멸종되었다.

키위새
서식지 : 뉴질랜드
뉴질랜드를 상징하는 국조로 보통
사람들에게 보이지 않는 야행성이다.

도도
서식지 : 인도양 모리셔스섬
도도새는 이 섬에서 아무런
방해를 받지 않아 하늘을 날아다닐 필요가
없어지자 비행 능력을 잃었다.

오리너구리
서식지 : 오스트레일리아 동부 및
태즈메이니아 등지 하천이나 굴
현생 포유류 중에서 바늘두더지와 함께
가장 원시적인 동물로서 난생이다.

유라시아 대륙 동물

중국큰불도마뱀
서식지 : 중국 남부 산맥
중국에서 가장 큰 파충류로 후난성에서
발견된 것이 1.8m에 이른다.

자이언트판다
서식지 : 중국 쓰촨성과 티벳
고지대 대나무숲나 조릿대가
우거진 곳
눈 주위와 네 다리의 털은 흑색이고 나머지
부분은 흰색이다. 대나무 잎을 먹는다.

붉은여우
서식지 : 아이슬란드, 히말라야산맥을
포함한 유라시아 북부의 산지 등
쥐를 통해 감염되는 페스트를 막는다는
점에서 이로운 동물로 취급받고 있다.

일리피카
서식지 : 중국 북서 지역
고산지대에서 살며 피카츄와 똑 닮은
것으로 알려져 있다.

아프리카 동물

파란영양
서식지 : 남아프리카 물가와
가까운 목초지
1800년쯤에 완전히 멸종되었다.

게레눅
서식지 : 아프리카 동부의 에티오피아 ·
소말리아 · 우간다 · 탄자니아 스텝이나
관목숲
기린처럼 목이 길고 낯선 이를 보면 수풀
뒤에서 긴 목으로 관찰한다.

무지개아가마
서식지 : 사하라사막 이남의 아프리카
반사막 지대나 저목 지대
수컷은 목 주머니를 부풀리거나 몸 색깔을
바꿔 힘을 과시한다.

북부흰코뿔소
서식지 : 초원과 사바나
삼림지대
2018년 마지막 한 마리의 수컷이었던
북부흰코뿔소가 사망하였다.

사막여우
서식지 : 아프리카와 아시아의 사막지대
사막의 열을 쉽게 내보낼 수
있는 커다랗고 얇은 귀가 있다.

바바리사자
서식지 : 북아프리카 일대의 삼림지대
모로코와 이집트 바바리 지방에 서식했던
대형 사자로 멸종되었다.

콰가
서식지 : 남아프리카의 초원
몸의 반쪽에만 줄무늬가 있었는데
1872년 인간의 사냥으로 절멸하였다.

아메리카 동물

산타카탈리나섬 방울뱀
서식지 : 미국 캘리포니아주 산타카탈리나섬
가장 심각한 멸종 위기에 처해 있는 동물 중
하나이다.

핑크요정아르마딜로
서식지 : 남아메리카
몸길이가 12~15cm로 아르마딜로 중에서
가장 작은 종으로 고기 맛이 좋다고 알려져
있다.

아홀로틀
서식지 : 멕시코 중부에 위치한
호수인 호히밀코호, 할코호
'우파루파', '멕시코도롱뇽'이라고도 한다.
번식이 쉽고 잃어버린 신체를 쉽게 재생할
수 있다.

쿠바붉은마코앵무
서식지 : 쿠바섬에서
서인도제도에 이르는 섬
중남미에는 여러 종의
마코앵무새들이 살았는데 그중
가장 아름다웠을 것으로 여겨진다.